Couvertures supérieure et Inférieure
manquantes

QUELQUES MOTS

SUR

L'EMPLACEMENT DU THÉATRE

QUELQUES MOTS

sur

L'EMPLACEMENT DU THÉATRE

Samedi dernier, à minuit, le Conseil municipal terminait une longue et laborieuse séance en décidant la construction immédiate d'un théâtre définitif. Voilà un bon vote ! s'écria un membre, qui, de son éloquence pratique, avait contribué plus que personne à le déterminer. On m'assure que cette exclamation a été répétée le lendemain par la ville presque entière. Nous avons en effet plus d'une raison de nous défier du provisoire : il coûte beaucoup, il est incommode, il ne satisfait personne, il choque tout le monde et il a le tort de se perpétuer.

Après plus de quatre mois d'une attente, que l'impatience de la population a trouvée un peu longue, mais que justifient les très-sages et très-fécondes études de la Commission, nous avons enfin franchi le premier pas, le pas décisif. De nouvelles lenteurs seraient désormais impardonnables : autant la délibération a été avisée et prudente, autant l'action doit être vive et résolue ; je suis sur ce point de l'avis du cardinal de Richelieu.

Quel est le théâtre qui convient à Angers? Paris dépensera royalement 30 millions dans le nouvel Opéra; Toulon n'a pas craint de consacrer un million 800,000 francs à son théâtre. Nous serons plus modestes, sans doute, et nous mesurerons nos prétentions à nos ressources. N'imitons pas ces fils de famille qui, dédaignant le logis paternel, se ruinent à bâtir des palais. Comme plusieurs de nos concitoyens, j'ai visité, il y a quelques jours, le théâtre de Saumur. Ce monument, élevé par M. Joly, un architecte qui unit la science de l'archéologue au goût le plus pur et qui, plus d'une fois, à force d'art, a réussi à faire avec peu d'argent des œuvres élégantes et durables, renferme 1,081 places et coûtera 400,000 francs environ. Ses lignes extérieures semblent inspirées par le génie même de la Grèce et sont louées de tous. Si la distribution intérieure donne lieu à quelques critiques, il serait facile de la modifier. Au retour de mon voyage et cherchant à résumer mes impressions, je me disais à part moi : nous avons droit à quelque chose de mieux; il nous faut une salle capable de loger à l'aise 1,200 spectateurs; nous désirons avant tout que les places à bon marché soient plus nombreuses, plus commodes, mieux installées, et nous demandons aussi que l'aménagement intérieur soit, par sa richesse et son confort, plus en rapport avec les habitudes et les goûts de la société angevine. Ces améliorations, ces raffinements, si l'on veut, nous est-il interdit d'y prétendre? Les Saumurois ont fait une œuvre déjà belle avec 400,000 francs, n'en pouvons-nous pas créer une plus parfaite, en raison de l'importance de notre cité, avec 800,000 et même 700,000! Certes, sans rêver du Parthénon, nous rejetons d'avance de mesquines conceptions qui soulèveraient le sentiment public, et nous ne voudrions pas qu'un jour si, par un de

ces hasards trop fréquents, dans cinquante ou soixante années, il arrivait malheur au nouveau théâtre, nos petits-fils fussent tentés de s'en réjouir!

Mais, disent les partisans du provisoire, vous vous jetez dans une aventure, vous n'avez pas d'argent. Je ne me propose pas d'examiner cette question. Je me borne à dire que malgré cinq heures de discussion, malgré de très-éloquents discours que je regrette de ne pas voir placés sous les yeux du public, on n'a point pu convaincre la majorité du Conseil de l'impuissance de la ville d'Angers, et que M. le Maire, dont on connaît la sagacité et l'expérience financière, qui est mieux que personne à même de sonder les forces budgétaires de la cité, et sur qui, après tout, retombera la plus lourde part de la responsabilité de cette détermination, n'a pas hésité à affirmer de la façon la plus nette que nous sommes en mesure de faire un théâtre définitif. Nous avons déjà pour le moins 350,000 fr. applicables à cette construction. Est-ce vraiment trop *haussmaniser* que d'assurer qu'il sera facile à une administration, dont tout le monde loue la sagesse, de trouver les trois ou quatre cent mille francs nécessaires encore pour doter la ville d'un monument digne d'elle?

M. Max Richard, l'habile rapporteur du dernier budget, ne semble pas en douter, si l'on en juge par la lettre si explicite, si lumineuse, si concluante, qu'ont publiée nos journaux. Ses déclarations, fortifiées par la victorieuse éloquence des chiffres, me paraissent de nature à dissiper toutes les alarmes. Je ne lui reproche qu'une chose, c'est d'avoir oublié, au moment même où parlant des travaux projetés, il disait avec infiniment de raison que tout se ferait à son heure, par ordre, avec les ressources ordinaires, et qu'il n'y avait là qu'une question de classement à éta-

blir, de fixer lui-même le rang qu'il assigne au théâtre. Quant à moi, je le dis, sans me croire bien téméraire, je pense que c'est un des premiers.

On s'étonne et on se lasse d'entendre dire que le théâtre n'est fait que pour 2,000 ou 3,000 personnes. Le théâtre est fait pour tout le monde; il répond à un besoin public. S'il est vrai que le nombre des habitués soit assez restreint, il est peu de personnes assurément qui s'interdisent absolument ce plaisir. Une mauvaise distribution des loges éloignait, à leur grand regret, de l'ancienne salle, un certain nombre de familles; une combinaison meilleure les y ramènera. Si la gravité de vos habitudes ou l'austérité de votre caractère vous font rayer les spectacles du programme de vos distractions, peut-être que vos fils ou vos petits-neveux vous sauront gré un jour de n'avoir pas été trop exclusifs dans vos sévérités. On se plaint de la vie de province, de l'ennui profond qu'on y respire, des habitudes végétatives qu'on y prend, du peu de souci qu'on y a des choses de l'esprit, de l'absence de tout mouvement, du dédain que tout le monde à la longue y contracte pour l'idéal. Ces plaintes sont très-exagérées sans doute; elles ont pourtant une apparente légitimité qui diminuera de jour en jour sous une double influence. Deux courants, partant du foyer de la vie nationale, portent dans tous les sens, comme des flots de lumière et de chaleur, ces idées fécondes que, d'un seul mot, on a nommées le progrès. La presse par ses journaux, ses revues et ses livres, et le théâtre, par la vulgarisation des œuvres de nos maîtres, remplissent la même mission, secouant dans son trop doux sommeil l'habitant de la province, l'arrachant de temps à autre à ses préoccupations matérielles, élevant son imagination et son esprit et l'initiant à ces plaisirs délicats qui

ont leur siége dans la pensée. On ne lit pas assez en France et pour cause; je crains bien qu'on ne lise jamais beaucoup; ce n'est pas dans le tempérament de la nation. Mais qu'un homme parle, le peuple accourt; qu'un chant retentisse, le voilà en foule. Le théâtre est ce qui répond le mieux aux instincts, aux goûts des masses françaises. Nos jeunes soldats étaient à peine campés devant Sébastopol, qu'ils avaient improvisé un théâtre. Quand l'art sérieux lui manque, le peuple afflue aux représentations foraines; nous l'avons vu bien souvent. Mais c'est un devoir pour l'administration d'une grande cité de ne point laisser longtemps la population à un régime pareil. On ne saurait mieux comparer ces spectacles de troisième ordre, qu'à cette presse à bon marché qui, depuis les entraves mises à la liberté, semble avoir entrepris, comme on l'a dit, l'abêtissement du peuple français. Il y a donc urgence à édifier un théâtre où l'art soit respecté, où toutes les classes d'une population intelligente et délicate puissent trouver de nobles jouissances. Songez à notre déplorable situation. Le théâtre est brûlé, la société philharmonique est morte, les exigences croissantes du luxe éloignent du monde un grand nombre de familles, qu'allons-nous devenir si l'on ne se hâte de nous rendre les distractions de la scène! Je sais de fort honnêtes gens attristés à la pensée que de longtemps ils n'entendront plus interpréter par de véritables artistes les chefs-d'œuvre qui ont bercé leur jeunesse ou charmé leur âge mûr. *Non licet omnibus adire Corinthum;* il n'est pas permis à tous d'aller souvent s'asseoir dans un fauteuil des Français ou de l'Opéra. Et les grands artistes viendront-ils voir ceux qui ne peuvent aller à eux, si nous ne sommes pas à même de leur offrir un asile digne de leur génie, de leur talent ou de leurs prétentions? Pour moi, je

compte parmi les meilleurs souvenirs de ma vie l'émotion profonde que j'éprouvai à vingt ans lorsque, dans le théâtre d'une ville secondaire, j'entendis pour la première fois Rachel disant la passion de *Phèdre!*

Je conclus de ces considérations qu'il faut sans tarder choisir un emplacement où, au moins de frais possible, sans lésinerie pourtant, et dans le temps le plus court qu'il se peut faire, on élève un théâtre d'un accès facile à toute la population, d'une étendue en rapport avec nos besoins et dans des proportions architecturales en harmonie avec les lignes générales du milieu où il sera établi.

Les projets qui ont occupé sérieusement l'attention publique peuvent se ramener à deux groupes distincts : la place du Ralliement et le Boulevard.

Il n'est pas douteux qu'au lendemain de l'incendie, devant les ruines encore fumantes de l'œuvre de Binet, une majorité imposante se prononça vivement en faveur de la place du Ralliement. C'était, disait-on, le centre et le cœur de la ville active : les rues commerçantes sont dans le voisinage ou débouchent sur elle ; de nombreuses voies, déjà ouvertes ou à la veille d'être percées, offrent de tout côté des accès commodes ; toutes les industries qui vivent du théâtre se logent aisément dans un rayon peu éloigné ; il est juste de respecter des habitudes prises et des droits acquis ; ce n'est pas d'ailleurs quand de grands travaux vont rajeunir cette place qu'on peut lui enlever son plus puissant élément de vie, d'activité et de prospérité. Aussi quelques jours après, lorsque la Commission municipale fut nommée et qu'on eut produit d'autres plans, des pétitions circulèrent, se couvrirent de signatures, et cette sorte d'agitation pacifique parut avoir gagné, sans appel possible, une cause pour laquelle plaidaient avec chaleur les sou-

venirs du passé et les intérêts du présent. Depuis lors, l'émotion publique s'est apaisée; la réflexion, l'étude, l'examen des difficultés ont modifié les premières appréciations : un revirement considérable s'est déjà accompli.

Je suis un de ceux qui, sur de premières vues, entraînés par un sentiment dont il est malaisé de se défendre, s'étaient enrôlés sous le drapeau de la place du Ralliement, mais qui, n'ayant après tout d'autre parti pris que celui de rechercher la solution la plus conforme aux intérêts généraux de la cité, ont cru devoir faire le sacrifice de leurs préférences lorsque la raison même l'a exigé d'eux. Je n'éprouve aucun embarras à en faire l'aveu, mais comme je ne me suis pas déterminé sans des motifs graves, je demande la permission d'expliquer l'évolution opérée par mon esprit, assuré que j'expliquerai par cela même et que j'aiderai peut-être celle de plusieurs de mes concitoyens.

Malgré son irrégularité primitive, la place du Ralliement peut être rectifiée par la pensée. Parcourons donc chacun de ses quatre côtés et voyons ce qu'ils offrent à l'architecte du futur théâtre.

Ligne du sud. Je ne parle que pour mémoire du projet de restauration de l'ancien édifice. Il datait de quarante ans, et il y avait quarante ans que la population tout entière protestait contre sa position dans un coin de la place, contre ses dimensions trop étroites et ses mauvaises dispositions intérieures. Il serait mal séant de reproduire ici les propos qui le jour du sinistre circulaient le long même des chaînes formées pour éteindre les flammes. Mais les replâtrages sont en toute chose de tristes expédients; Dieu en garde la ville d'Angers! Lorsque d'aventure, on nous fait une révolution, on se trouve quinze jours après dans de si cruels embarras que la plupart regrettent tout bas l'ordre de

choses qu'ils ont vu renverser avec plaisir. Mais à part quelques esprits mélancoliques, songe-t-on sérieusement à relever ce qui s'est écroulé sans retour? On répète plus volontiers le commun proverbe : A quelque chose malheur est bon, et l'on encourage virilement ceux qui s'efforcent de tirer de la catastrophe le meilleur parti possible. Rebâtir l'ancien théâtre, ce serait relever du même coup toutes les objections satisfaites par sa chute. On nous assure que nous ne l'aurions qu'à titre provisoire, que dans vingt ou vingt-cinq ans..., je dis, moi, qu'il s'imposerait à nous jusqu'à ce qu'un nouvel incendie vînt nous en délivrer à tout jamais.

Sur la même ligne, mais en s'avançant jusqu'à l'hôtel Lechalas, un théâtre remplaçant le café d'Anjou et la maison Mousset réunirait de nombreux suffrages. Tel était le premier projet de la commission. Mais quoi! Elle a dû reculer elle-même devant les difficultés d'expropriation. A Dieu ne plaise que je blâme les prétentions formulées par les propriétaires ou les industriels; je les tiens pour parfaitement légitimes : c'est chose parfois louable mais non de devoir strict que l'abnégation de ses intérêts privés. Si les propriétaires ou locataires exigent un prix dépassant de beaucoup les ressources dont nous disposons, ils sont les meilleurs juges de la valeur de leurs immeubles, et ils savent assurément que leur prospérité dépend de toute autre chose que du théâtre. Nous serions insensés de leur accorder l'indemnité qu'ils réclament; il est peut-être sage de leur part de s'y tenir. Avons-nous lieu d'ailleurs de regretter beaucoup cet emplacement qui n'est pas symétrique aux lignes principales et sur lequel un grand édifice produirait un assez méchant effet entre deux étroites ruelles!

Ligne du nord. Ce terrain m'eût convenu à merveille.

Son exposition est excellente; abrité contre les vents les plus froids, le théâtre y serait à coup sûr dans des conditions préférables à celles qu'offre le côté précédent. Mais le déplacement de la poste et de coûteuses expropriations empêchent d'y songer. Personne d'ailleurs n'a patronné sérieusement ce projet, n'en parlons plus et passons.

Ligne de l'ouest. C'est le projet qui figure dans le beau plan de M. Aïvas; mais l'auteur y ayant renoncé lui-même, il serait inutile d'insister sur les difficultés que présenterait sa réalisation.

Ligne de l'est. Voici l'emplacement le plus heureux et le plus capable de captiver non-seulement les hommes d'imagination, mais tous ceux qui ont à quelque degré le sentiment du beau. Placé un peu en retrait de l'intersection de deux lignes formées par la rue projetée et par le prolongement des rues des Lices et Flore, présentant une façade au boulevard et une autre à la place du Ralliement, le théâtre échapperait là à toutes les critiques et satisferait, je crois, à l'idéal des plus difficiles. C'est sur ce point que se sont rencontrés les esprits les plus divers, tant ceux que préoccupent uniquement les besoins de l'art, que ceux qui, sagement, n'oublient jamais les lois financières auxquelles nous sommes assujettis. Mais, hélas! l'édilité parisienne serait seule assez riche pour payer tant de gloire. M. Bellanger, très-sincère partisan de ce projet grandiose, en énumérant, non peut-être sans un grain d'ironie, les vastes expropriations qu'il rendrait nécessaires, a renversé d'un souffle le fantastique édifice. Ce ne sont plus en effet comme sur la ligne méridionale deux ou trois maisons qui seraient destinées à tomber sous le marteau, deux îlots entiers devraient disparaître à l'instant. Quelque confiance que l'on ait dans les ressources de la ville, quelqu'un proposera-

t-il de sang-froid, aujourd'hui ou même dans l'avenir, de jeter sur cette hauteur près d'un million de francs, pour la base d'un monument dont les formes sont après tout de second ordre et qui reste fermé, muet et sans vie, un tiers de l'année !

Le milieu de la place. Les quatre côtés étant reconnus impossibles, on a dit : nous le mettrons au milieu ! Y songez-vous bien ? Est-ce ainsi que vous comprenez la voix publique ? Est-ce là une interprétation fidèle de la pensée et des vœux des partisans du Ralliement ? Ah ! j'entends cette fois une protestation presque unanime s'élever de tous les points de la cité. Eh quoi ! nous n'avons qu'une grande place au centre de la ville ; s'il y a un peu d'air circulant dans les quartiers laborieux, il vient de là ; vous avez combiné depuis plusieurs années les plans les plus grandioses pour la régulariser et l'embellir ; vous tracez à grands frais de nombreuses voies qui doivent de toutes les directions amener les populations sur ce riche marché ; vous êtes en train de dépenser pour cette œuvre, qui sera l'honneur de notre génération, trois ou quatre millions peut-être : et c'est ce moment que, de gaieté de cœur, vous allez choisir pour supprimer la place ! On répond : nous ne détruisons pas, nous modifions la place ; vous n'aurez plus la grande, mais nous en créerons quatre petites autour du monument. Lorsque le grand Turenne eut été tué à Salzbach, le roi nomma d'un seul coup huit maréchaux de France pour le remplacer ; on les appela la *Monnaie de M. de Turenne.* Vos quatre larges rues de trente mètres seraient la monnaie de la place du Ralliement ; franchement nous préférons une unité excellente à des fractions sans mérite. J'ai souvent entendu dans cette discussion invoquer les droits acquis. En est-il de

plus dignes de respect que ceux de cette région de la ville qui vous demande de ne pas lui retirer l'air, la lumière et le soleil? Est-ce à vous à dénaturer l'œuvre péniblement ébauchée par vos pères? S'ils n'ont pu la compléter, ç'a été un de leurs plus vifs regrets. La place du Ralliement date de 1791 ; c'est un exemple, soit dit en passant, de ce que dure le provisoire. Achevez-la, rectifiez ses lignes informes, mais par respect pour ceux dont vous êtes les fils, comme dans l'intérêt de vos contemporains et de vos descendants, ne la mutilez pas !

D'ailleurs, croit-on qu'en choisissant un point sur le milieu de la place on échappera aux objections que font naître les cinq lignes qui l'encadrent? Si vous placez le théâtre dans le bas, vers l'ouest, vous *l'encavez*, suivant l'énergique expression de M. Bellanger, car du boulevard à la façade vous aurez une pente de près de cinq mètres. On rachétera, dit-on, la différence de niveau par des marches. Eh ! vraiment, veut-on que nous allions au théâtre comme on montait au Capitole! D'une autre part, vous ne pouvez pas ne pas faire des expropriations immédiates dans tous les sens pour assurer la circulation, et ouvrir les quatre places que vous nous promettez. Le but que vous poursuivez avec raison, je veux dire l'économie, vous échappe ainsi des mains.

Construirez-vous sur la partie culminante, vers l'Est, je le préférerais de beaucoup, mais vous ne trouveriez pas dans l'état actuel les conditions dont vous avez besoin. M. Aïvas l'a bien compris. J'ai plaisir à dire ici combien j'admire l'esprit ingénieux et la puissante imagination de ce véritable artiste. La ville lui doit beaucoup déjà, elle lui devra plus encore dans l'avenir, et je ne doute pas qu'un jour la reconnaissance publique ne le paie de ses veilles, de ses peines, de ses beaux travaux.

Il a pensé avec raison que si l'on tient à garder le théâtre sur la place du Ralliement, il est nécessaire d'arrêter un plan d'ensemble, et avec cette promptitude de coup d'œil et cette fécondité d'idées qui le distinguent, il a conçu à l'instant une transformation complète. Il bâtira le théâtre à deux mètres de la maison occupée par M. Chapin, se réservant de reculer plus tard la limite de ce côté, sans abattre entièrement les îlots. A l'ouest il rasera la maison Trottier pour étendre la place sur le sol déblayé. Au nord et au sud il dressera des maisons monumentales, ombragées par deux lignes d'arbres. Plus tard l'Hôtel-de-Ville occupera le fond de ce parallélogramme, ayant sur ses côtés, mais jetés en avant, l'hôtel Pincé et un nouvel hôtel des postes, tandis que des fontaines jaillissantes, des massifs de fleurs et d'arbustes achèveront d'assurer la vie, le mouvement, la poésie sur la place régénérée. Je suis charmé plus que personne, mais ne connaissant pas encore les moyens pratiques d'exécution, je suis bien tenté de dire que voilà un beau conte des *Mille et une Nuits*, et que malheureusement le Conseil municipal n'a pas à son service les merveilleux esclaves de la lampe d'Aladin.

Il m'en a coûté d'être obligé de renoncer à la place du Ralliement. Mais de bonne foi, je ne vois pas le moyen d'y rester. J'ai partagé quelque temps les désirs, les souhaits, et le dirai-je, la passion même de ceux qui repoussaient par la question préalable tout autre projet. Mais quoi ! les affaires de ce monde ne se font pas avec de l'enthousiasme. Il faut bien tenir compte des lois économiques qui régissent les sociétés comme les particuliers. L'imagination est excellente pour concevoir, mais on ne fait rien qui vaille, en fait même d'art, si l'on ne consulte en dernier lieu la raison et le bon sens.

Après tout, la place du Ralliement souffrira-t-elle autant qu'on l'a dit en perdant le théâtre ? Ses destinées y sont-elles si étroitement attachées ? S'il est vrai qu'elle soit le cœur de la ville, ne peut-on pas y mettre autre chose qu'un lieu de plaisir ? Veut-on me permettre d'esquisser aussi un plan, je le livre sans prétention pour ce qu'il vaut. Dans ce magnifique emplacement que tout le monde signale, sur le sommet qui, du point de jonction de la ville ancienne et commerçante et de la ville nouvelle, peut dominer l'une et l'autre, je convierais les arts à décorer un monument municipal par excellence, le monument de tous, la maison commune, comme on l'appelait autrefois, l'Hôtel-de-Ville d'Angers ! Je présenterais à l'ouest, à la vieille ville, sa grande façade, la façade vivante par laquelle à toute heure du jour entrent, sortent, circulent, les citoyens appelés par les divers actes de la vie civile. Au fond de la place agrandie, je dégagerais l'hôtel Pincé, ce joyau deux fois digne d'honneur, comme souvenir gracieux du passé et comme témoignage de la générosité d'un de nos plus illustres contemporains. Sur les lignes rectifiées se disposeraient, suivant le temps et les besoins, l'hôtel des postes, les justices de paix de la rive gauche, la bourse, que l'activité croissante des affaires rendra un jour utile. Au milieu de ces édifices, ayant tous un objet sérieux et tous portant le caractère communal, le grand marché ne serait pas déplacé. Voilà, si je ne me trompe, l'avenir que devrait ambitionner la place du Ralliement. Loin de la déshériter, je voudrais lui assurer de nouvelles grandeurs plus en harmonie avec les traditions qu'elle rappelle. Mon Dieu ! je sais bien que ce n'est là aussi qu'un rêve. Pourra-t-il se réaliser un jour ? Il est douteux que la génération présente l'accomplisse ; sa tâche est déjà bien lourde. Consolons-nous en faisant notre œu-

vre, et en pensant qu'il faut bien laisser quelque chose à faire à nos enfants et aux fils de nos fils!

Si la place du Ralliement par sa position même, par son passé, par les tendances apparentes de son avenir, est destinée à conserver le caractère sévère et pratique qu'elle avait dans la pensée de ses fondateurs, où devrons-nous transporter notre théâtre, sinon sur le boulevard? Mais on dit aussitôt : le boulevard est trop loin des quartiers commerçants et des quartiers populeux ; il ne faut pas décourager par de longues distances les habitués du théâtre. Cette objection est-elle bien sérieuse ? Le public y a répondu lui-même en accourant cet hiver pour se presser dans l'enceinte du Cirque et dans la modeste salle des acteurs Nantais. Et n'avez-vous pas vu dimanche dernier ces lignes immenses formées des représentants de tous les quartiers de la ville, qui assiégeaient avec l'ardeur qu'excite la longue privation d'un plaisir, les portes trop étroites du Cirque transformé en théâtre par M. Nestor!

Non, le boulevard ne paraît trop excentrique à personne. Chacun s'y sent attiré par une irrésistible attraction. Lorsque la population active, dont le travail ou les affaires prennent la vie, jouit d'une heure de loisir; quand se ferment les cabinets, les magasins, les boutiques, les ateliers, tous à l'envi, commerçants, fonctionnaires, industriels, ouvriers, se portent sur cette riante promenade, demandant à la fois un peu d'air pur et de gaieté. C'est le rendez-vous naturel où se cherchent et se rencontrent toutes les familles, où vous avez placé le marché aux fleurs, cette fête du dimanche matin, et où enfin se passe en quelque sorte la revue gracieuse de toutes les élégances de la vie angevine. N'est-ce pas sur ce courant, que forment et qu'entraînent les inspirations du plaisir, que le théâtre a sa place naturelle? On

n'a pas fait autrement à Paris. Ce n'est pas sur la place Royale ou sur celle de l'Hôtel-de-Ville que l'on a songé à bâtir ces maisons heureuses où chantent les poèmes de Rossini, où rient les travers de notre temps, où les passions humaines excitent la terreur et la pitié. C'est sur le passage de la foule, au bord même du grand courant, le long des boulevards, que les théâtres, sauf quelques-uns retenus à l'intérieur par de vieilles traditions, sont venus se placer d'eux-mêmes. Je suis donc bien loin de croire qu'il put être utile d'en dérober la vue autant que possible. Le théâtre n'est pas un mauvais lieu que fuient les honnêtes gens. Il offre à tous, le plus souvent, les plaisirs les plus délicats de l'esprit et de l'imagination. Ne vaut-il pas mieux que l'homme laborieux aille passer là sa soirée du dimanche, entouré de sa famille, que s'il va perdre au fond d'un cabaret et sa raison et sa santé et le pain de ses enfants!

J'estime donc que le boulevard, par son propre caractère, devait s'offrir tout de suite à la pensée. Consultez les voyageurs qui visitent notre ville et dont chacun se récrie sur la beauté de ce qu'ils appellent notre *Corso*. Quel que soit d'ailleurs le point que vous adoptiez depuis la rue Saint-Aubin jusqu'à la Mairie, vous êtes à peu près sûrs de ne vous pas tromper et de réaliser un effet satisfaisant. Mais comme il n'y a eu jusqu'à présent que deux emplacements proposés, je dois m'y tenir dans cet examen rapide.

Hôtel de Gastine. Les dimensions de ce terrain se prêteraient parfaitement à une belle construction. Sa position, très-heureuse déjà, deviendrait excellente par l'ouverture de la rue nouvelle dont le théâtre pourrait former un angle. L'accès en serait des plus faciles, le boulevard, la rue Saint-Blaise et la rue projetée offrant de vastes et nombreux dégagements. La profondeur du terrain permettrait

d'établir devant l'édifice une place nécessaire à la circulation ou à la station des voitures. Il faut bien pourtant que je signale de graves inconvénients. Le Cercle, dont la colonnade un peu frêle est une des plus charmantes décorations du boulevard, ne se trouverait-il pas amoindri, écrasé par la masse énorme du voisin qu'on veut lui donner? Deux monuments placés côte à côte sur la même ligne ne se nuiront-ils pas l'un à l'autre et ne produiront-ils pas un effet vraiment barbare? Demandez l'avis des artistes dont la pensée réalise d'avance ou plutôt voit déjà réalisées les conceptions que le vulgaire ne peut juger qu'après coup et souvent trop tard. Il ne faut pas non plus oublier cette formidable question d'argent, que nous avons vue se dresser comme un obstacle devant tous les projets précédents. On dit que l'expropriation se ferait à l'amiable et à bon marché; mais on ne fixe pas de chiffre et je me défie des évaluations des auteurs de projets, portés, à leur insu, à les atténuer le plus possible dans l'intérêt de leur cause. Que l'on songe au mécompte éprouvé par la Commission après une expertise très-sérieuse des immeubles de la ligne méridionale de la place du Ralliement! A tout prendre cependant, je ne vois pas contre ce projet, pourvu qu'on se portât à quelque distance du Cercle, de ces objections capitales qui forcent, sans plus d'examen, de passer à l'ordre du jour. Je suis pour ma part tout disposé à y adhérer, si l'on ne peut trouver mieux,... mais beaucoup pensent qu'il y a mieux.

Le Petit Champ-de-Mars. Oh! ici les objections éclatent en foule, en tumulte : on ne doit pas supprimer une place; où porterez-vous le marché? il faut respecter les droits acquis des riverains; le terrain est trop étroit si vous en distrayez le prolongement de la rue des Quinconces; un

monument dans un coin de la place fera un effet détestable ; vous manquerez de perspective ; vous exposerez les habitués à un froid glacial et par suite à de véritables catastrophes. Ai-je tout dit? Non, peut-être, mais j'y reviendrais au besoin chemin faisant, car je voudrais de bonne foi reproduire dans leur force et dans leur nombre les arguments des divers adversaires du petit Champ-de-Mars.

Ah! sans aucun doute, il serait insensé de supprimer les places utiles à la circulation de l'air et de la lumière; il faut au contraire en créer dans les quartiers jusqu'ici déshérités. J'imagine que chacun sait bien que telle est l'œuvre régénératrice et vraiment humaine poursuivie en ce moment par l'administration sur les deux rives de notre fleuve. Mais franchement, à qui persuadera-t-on que le petit Champ-de-Mars, ouvert sur un boulevard large de 35 mètres et à la suite de cet espace immense formé par le Mail et le Champ-de-Mars soit, je ne dirai pas indispensable, mais utile au quartier dont il occupe une partie? A qui fera-t-on croire qu'en remplissant ce vide disgracieux où viennent tourbillonner sans cesse les trombes de poussière ramassées par les vents contraires sur tout le voisinage, on aura privé du même coup, d'air et de lumière, des maisons bâties dans la région la mieux exposée du plateau, et entourées pour la plupart de vastes jardins? Évitons tous les excès et n'ayons pas la superstition du *square*.

Quant au marché, est-ce une difficulté plus sérieuse? Les maraîchers pousseront leurs charrettes un peu plus loin, au Champ-de-Mars, par exemple; ils y trouveront un emplacement plus large et plus commode. Ce changement d'habitude leur coûtera peu, et leur sera grandement profitable.

Je comprends mieux les réclamations des propriétaires riverains. Il est à craindre en effet que leurs immeubles ne

subissent une certaine dépréciation. Je sais bien qu'ils ont bâti à leurs risques et périls, que la ville ne leur imposant aucune condition n'a pu leur donner aucune garantie, qu'ils semblent avoir si bien senti ce que leur situation avait de provisoire, qu'aucun d'eux, sauf un seul peut-être, n'a voulu concourir à l'ornement de cette place éphémère par une façade monumentale. Je ne suis pas cependant de ceux qui sacrifient tout à des principes absolus. Le droit de la ville n'est pas douteux; elle peut comme tout autre propriétaire disposer de ses terrains à son gré; mais il est certain cas où il faut dire *summum jus summa injuria*. La ville ne doit pas, sans motifs impérieux, troubler ou compromettre les intérêts des particuliers. Non, elle ne le peut pas, sinon dans une circonstance unique, lorsqu'il s'agit d'un objet d'utilité générale, les riverains le reconnaissent eux-mêmes. Dira-t-on qu'un théâtre n'est pas un monument d'utilité publique, nous ne serons plus d'accord; j'ai exposé plus haut mon opinion sur ce point, et je n'ai pas besoin d'y revenir. Pour ma part, je n'eusse pas consenti à aliéner la place uniquement pour nous créer une ressource de 120 à 150,000 francs. Mais s'il paraît utile d'élever sur ce point un édifice communal destiné à la population entière, il ne m'est plus permis d'hésiter. Le progrès froisse toujours à son passage des intérêts privés infiniment respectables, mais doit-on pour cela lui dire : tu ne passeras pas? Je suis convaincu que les propriétaires, qui d'ailleurs ne souffriront pas tous de la proximité du théâtre, ne voudraient pas eux-mêmes dire un tel mot, peu digne de notre temps, et qu'ils s'inclineront, dans un sentiment de patriotisme municipal, devant les exigences de l'intérêt commun.

Quant aux autres objections elles sont de second ordre,

j'y ai déjà répondu ou j'y répondrai indirectement en indiquant brièvement les avantages qu'offre ce terrain et qu'il offre seul. Avant tout, c'est un terrain libre, un terrain communal, sur lequel on peut se mettre à l'œuvre sur-le-champ. Pas de frais d'expropriation, pas de ces lentes procédures qu'impliquent nécessairement la dépossession d'un propriétaire ou le déplacement d'une industrie. Dans quelques semaines, vous pourriez y ouvrir vos chantiers, et dans deux ans, convier le public angevin à l'inauguration d'un monument dont il réclame avant tout la plus prompte édification possible.

Un autre privilége attaché exclusivement au choix de cet emplacement, c'est de nous permettre de dégager la question du théâtre des nombreuses et graves questions qui partout ailleurs la compliquent. Le Conseil municipal pourrait ainsi étudier plus à loisir les difficultés soulevées par le remarquable rapport de M. Guynoiseau, les résoudre à son heure, classer les travaux et s'acheminer sans hâte, sans décisions précipitées, vers la réalisation complète des beaux plans qui, dans une vingtaine d'années, auront rajeuni et renouvelé complétement la ville d'Angers.

Le petit Champ-de-Mars n'eût-il pas cette double supériorité sur tous les autres terrains, qu'il solliciterait encore bien des suffrages par d'autres mérites. Un architecte expérimenté, mandé par l'administration quelques jours après l'incendie, demandait en sortant de l'Hôtel-de-ville et montrant ce vide dont il ne comprenait pas la raison d'être : Est-ce là qu'était votre théâtre ? On lui fit voir la ville, il loua la place du Ralliement, mais, revenant à son point de départ, il conclut son enquête en disant : C'est là qu'il doit être !

L'espace diminué de la rue des Quinconces prolongée

serait-il insuffisant comme on l'a dit et comme l'a répété le rapport de M. Guynoiseau ? C'est une erreur. Un théâtre de 1,200 places, commodément distribué, avec de larges couloirs et un vaste foyer, peut être bâti sur une surface de 1,500 à 1,600 mètres, et nous en avons, déduction faite de la rue des Quinconces, de la rue Ménage, de la rue latérale à l'hôtel de Gohin, 1,950 à la disposition d'un architecte habile qui pourra tirer parti de l'excédant pour assurer plus de confort à l'intérieur, et plus de facilité aux abords et à la circulation extérieure. Ai-je besoin d'insister sur ce point ?

On peut se figurer dès maintenant l'effet général du théâtre élevé sur cette petite place dont l'affectation paraît si naturelle qu'on dirait volontiers que la pensée prévoyante de nos prédécesseurs l'avait réservée pour cet objet. Nous ne bâtissons pas seulement pour les temps actuels, mais pour l'avenir. Angers est en voie de transformation, sa population s'accroît chaque jour avec les progrès de ses industries, de son commerce, de son bien-être général. Sa population, trop à l'étroit dans sa vieille enceinte, déborde par tous les côtés ouverts devant elle. Les boulevards qui formaient la ceinture de l'ancienne cité, deviendront dans un avenir prochain une des artères centrales. Le Palais de Justice va surgir demain à l'orient du Champ-de-Mars, et il entraînera nécessairement dans son orbite le monde qui a coutume de se grouper autour de lui. Les deux grandes rues latérales au Mail dérouleront bientôt dans la même direction leurs lignes magnifiques. C'est une ville nouvelle qui germe déjà et dont l'épanouissement, rayonnant dans la plaine, sera très-rapide. Le théâtre, placé sur la grande voie centrale, au milieu de l'activité que déterminent la jeunesse, le luxe, les habitudes du plaisir, s'harmonisera

parfaitement avec un tel milieu. Sa façade nord terminera de la façon la plus heureuse la rue des Quinconces en décorant le jardin du Mail. Sa façade principale, ouverte sur le boulevard, complétera, sans ambition inutile, mais par une ornementation de bon goût, les beautés déjà si nombreuses de cette admirable promenade. Et en vérité, sur quel point le théâtre concourrait-il mieux à ces élégances architecturales qui font le juste orgueil de notre cité et l'admiration de tous les voyageurs de goût? Qui donc imaginerait un emplacement plus désirable que cette voie bordée de riches hôtels, égayée par de riants jardins, parée des gracieuses sculptures du Cercle, et aboutissant à cette place immense où se déploie le jardin du Mail avec sa fontaine, ses massifs, ses pelouses, où s'élève notre Mairie que de plus heureuses constructions remplaceront un jour, et où dominera bientôt l'imposante majesté du Palais de Justice? Mais, nous dit-on, vous sacrifiez les lois sacrées de la symétrie! Eh! mon Dieu, je le fais sans aucun scrupule. La symétrie est chose froide; elle n'est pas une condition nécessaire du beau, elle en est souvent le contraire. Les Grecs et les Romains, qui s'y connaissaient un peu, avaient jeté pêle-mêle leurs chefs-d'œuvre autour de l'agora et du forum!

Je termine ces réflexions déjà trop longues, en les résumant en deux mots : l'emplacement du théâtre futur doit offrir avant tout deux conditions : ne rien coûter à la ville et être immédiatement disponible, car le temps presse. J'ai cherché vainement l'une ou l'autre de ces conditions sur la place du Ralliement ; je les trouve réunies toutes les deux sur le petit Champ-de-Mars. Quelle est la conclusion à tirer dans l'intérêt général?

Si j'ai publié ces idées, c'est qu'assurément je les crois

bonnes et pouvant servir à éclairer quelques-uns de mes concitoyens ; c'est aussi et surtout parce que je voudrais qu'une discussion publique préparât la solution la plus satisfaisante. Nous assistons depuis quatre mois à un mouvement dont pour ma part je me réjouis fort. Les citoyens, si longtemps tenus dans l'ignorance et comme désintéressés de leurs affaires, s'en préoccupent, étudient, échangent leurs appréciations. Ce n'est pas là une agitation vaine et stérile, j'y vois surtout l'heureux symptôme du réveil de cet esprit communal qui, en d'autres temps, a fait de très-grandes choses et qui peut être le salut de l'avenir. Je n'ai pas, quant à moi, d'autre prétention que de soumettre à tous mon avis, bon ou mauvais, mais consciencieux, dans cette grande enquête dont il serait bon que le dernier mot fût dit par l'opinion publique.

ERNEST MOURIN.

Angers, 27 avril 1866.

www.ingramcontent.com/pod-product-compliance
Lightning Source LLC
Chambersburg PA
CBHW030128230526
45469CB00005B/1857

PROLOGUE
ET
INTERMEDES
EN MUSIQUE
ORNEZ
D'ENTRÉES DE BALET,
POUR LA REPRESENTATION
DE L'AMPHITRYON.

A PARIS.

M. DC. LXXXI.